智永真书千字文

中国碑帖高清彩色精印解析本

杨东胜　主编

罗宇国　编

浙江古籍出版社

图书在版编目（CIP）数据

智永真书千字文 / 罗宇国编. — 杭州：浙江古籍出版社，
2022.3（2023.8重印）

（中国碑帖高清彩色精印解析本 / 杨东胜主编）

ISBN 978-7-5540-2123-1

Ⅰ.①智… Ⅱ.①罗… Ⅲ.①楷书—书法 Ⅳ.①J292.113.3

中国版本图书馆CIP数据核字（2021）第212433号

智永真书千字文

罗宇国　编

出版发行	浙江古籍出版社
	（杭州体育场路347号　电话：0571-85068292）
网　　址	https://zjgj.zjcbcm.com
责任编辑	潘铭明
责任校对	安梦玥
封面设计	墨点字帖
责任印务	楼浩凯
照　　排	墨点字帖
印　　刷	湖北金港彩印有限公司
开　　本	787mm×1092mm　1/16
印　　张	2.25
字　　数	51千字
版　　次	2022年3月第1版
印　　次	2023年8月第4次印刷
书　　号	ISBN 978-7-5540-2123-1
定　　价	20.00元

如发现印装质量问题，影响阅读，请与印刷厂联系调换。

简　介

　　智永，生卒年不详，南朝陈至隋间僧人，本姓王，名法极，是王羲之七世孙，人称"永禅师"。智永善书，在书法史上，他对"二王"书风的传承发挥着重要的作用。智永居浙江永欣寺 30 年，相传曾写《千字文》800 本，分赠浙东诸寺，还留下了"退笔冢""铁门限"的传说。

　　《真草千字文》，纸本墨迹，册装，行 10 字，共 202 行，现藏于日本。此作内容为楷、草两体《千字文》。《千字文》为南朝梁周兴嗣奉梁武帝之命编成，全文共由 1000 个不重复的汉字组成，是历史上影响深远的识字、启蒙读本。《真草千字文》墨迹无书写者姓名，但下笔有源，使转有法，运笔精熟，温润秀劲，代表了南朝的温雅书风，被部分专家认为是智永真迹。除墨迹外，《真草千字文》另有刻本传世。智永《真草千字文》笔法清晰，字数众多，是学习楷书、草书的优秀范本。本书特选取墨迹中的楷书部分精印，供广大书法爱好者学习。

一、笔法解析

1. 顺逆

顺逆指的是顺势和逆势。智永《真书千字文》起笔多为顺势露锋，收笔有顺有逆。由于笔画间有笔势往来呼应，笔毫在笔画起收处不断地进行着顺势与逆势的转换。

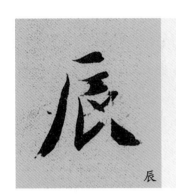

辰

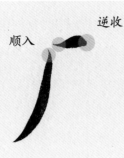

顺入　逆收

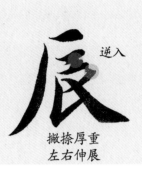

逆入

撇捺厚重
左右伸展

辰

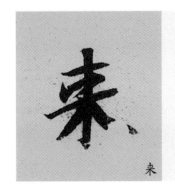

来

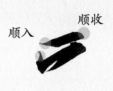

顺入　顺收

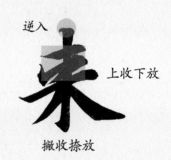

逆入

上收下放

撇收捺放

来

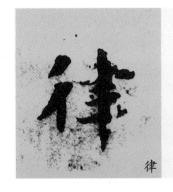

律

逆入

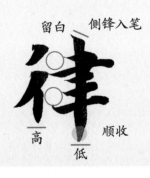

留白　侧锋入笔

高　低

顺收

律

辰

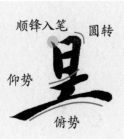

顺锋入笔　圆转

仰势

俯势

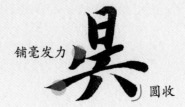

铺毫发力

圆收

辰

2

2. 方圆

方圆指方笔和圆笔。笔画起、收笔及转折的地方呈现出或方或圆的形态,相应的形态和运笔方法即称为方笔或圆笔。方笔的特点是干净利落,圆笔的特点是内敛含蓄。《真书千字文》用笔方圆结合、刚柔并济。

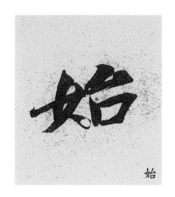

始

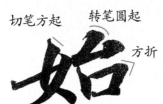

切笔方起　转笔圆起

方折

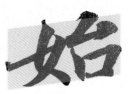

形扁
向右上倾

服

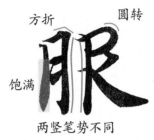

方折　　圆转

饱满

两竖笔势不同

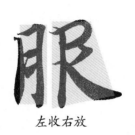

左收右放

日

切笔方起

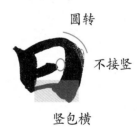

圆转

不接竖

竖包横

暑

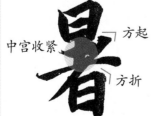

中宫收紧　方起

方折

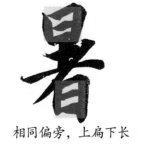

相同偏旁,上扁下长

3. 提按

提按是指毛笔在行笔过程中的起伏。按笔则笔画粗,提笔则笔画细。

看视频

列

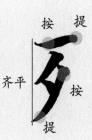

按 提
齐平 按
提

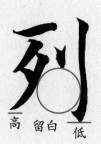

高 留白 低

阳

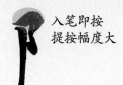

入笔即按
提按幅度大

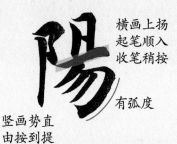

横画上扬
起笔顺入
收笔稍按

有弧度

竖画势直
由按到提

冬

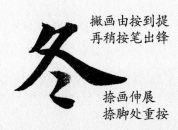

撇画由按到提
再稍按笔出锋

捺画伸展
捺脚处重按

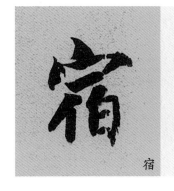

宿

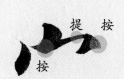

提 按
按

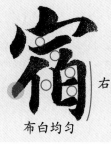

不出锋

右竖有弧度

布白均匀

4

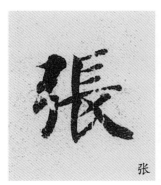

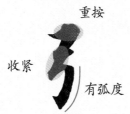

重按

收紧

有弧度

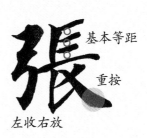

基本等距

重按

左收右放

张

4. 曲直

曲直指曲线与直线。书法中线条的曲与直是辩证统一的关系。绝对的横平竖直是美术字，而不是书法。

看视频

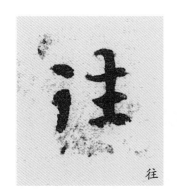

往

以点代撇

形如横折

横与竖直中寓曲

盈

直

曲

形长

形扁

岗

以点代竖

曲

曲

内抆

中宫收紧

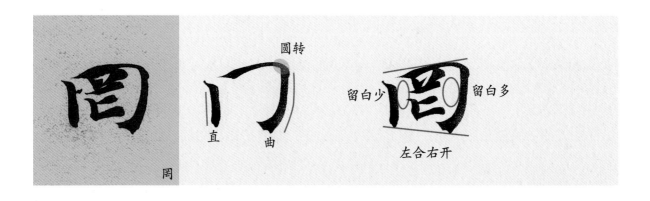

罔

圆转
直 曲
留白少 留白多
左合右开

5. 笔势

笔势在书法中至为重要,书写的字是否"活",全在笔势。牵丝映带是有形的笔势,贵在自然;笔断意连则是无形的笔势,气息不断,前后呼应。

看视频

秋

笔断意连

低 高
穿插避让

秋

羽

四点姿态各异
牵丝映带
平推出钩

低 高

羽

制

连写笔势连绵

笔断意连

钩画平出

制

致

连写

收紧

捺画伸展且不出锋

二、结构解析

1. 轻重得宜

轻重指笔画中粗、细线条的对比。提笔则轻，按笔则重。《真书千字文》用笔轻重对比明显，轻则细若游丝，重则力透纸背。

看视频

姜

笔画粗细匀称

左右竖画笔势不同

上下对正

竖画饱满且粗重

出

上下等宽

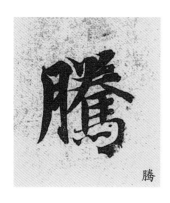

腾

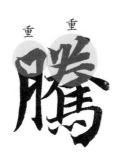

重　重

平推出钩

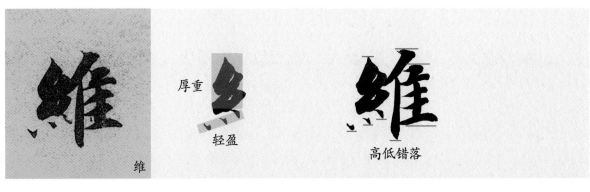

维

厚重 轻盈

高低错落

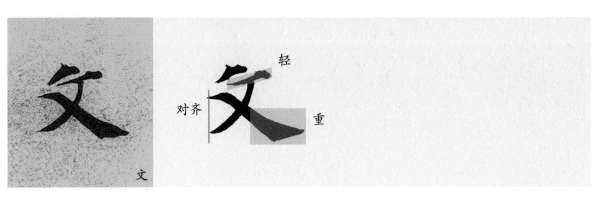

文

轻 重 对齐

2. 中收外放

中收外放，不具体指字的固定形态，指的是书法中的一种结字规律，即字的中宫收紧，其他笔画向外放射。

看视频

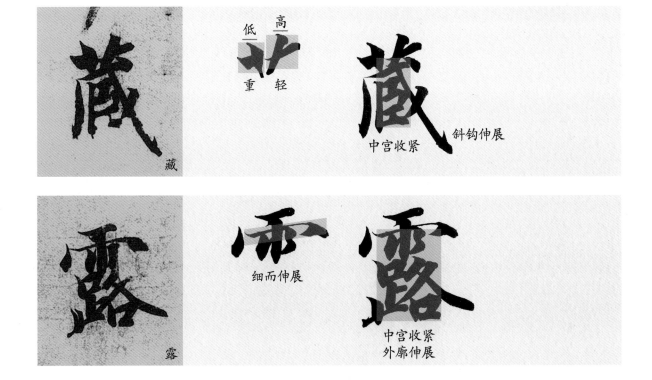

藏

低 高 重 轻

中宫收紧 斜钩伸展

露

细而伸展

中宫收紧 外廓伸展

黄

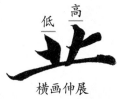

低 高

横画伸展

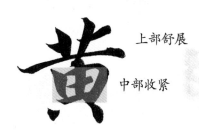

上部舒展

中部收紧

收

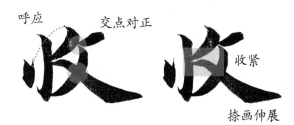

呼应 交点对正

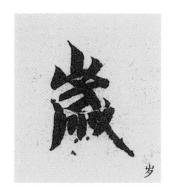

岁

竖画方向不同

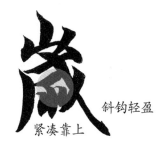

收紧

捺画伸展

斜钩轻盈

紧凑靠上

3. 斜画紧结

斜画紧结是一种结字规律，其中，横画取斜势，称之为"斜画"；结字紧密，称之为"紧结"。

看视频

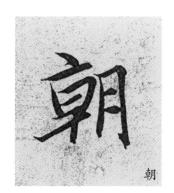

朝

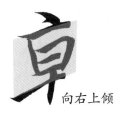

向右上倾

左斜右正

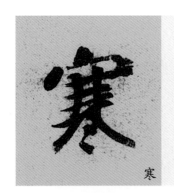
寒

横画上扬
角度逐渐增大

撇捺左右伸展
平衡字的重心

调

三横倾斜
形态各异

左右穿插
互相避让

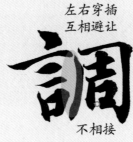
不相接

重

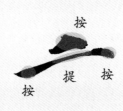
按

按　提　按

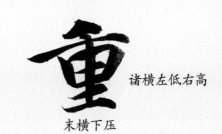
诸横左低右高

末横下压

4. 随字赋形

　　汉字并不都是正方形，而是各有其自身的自然形态，即有大有小、有斜有正、有长有扁，因而书写时，要依据字的形态分别对待，体现出其本身的结构特点，不可生搬硬套，都写成正方形。唯有如此，才能使字各尽其态。

看视频

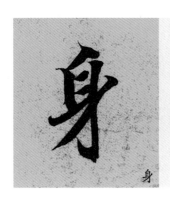
身

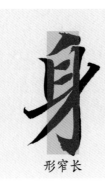
形窄长

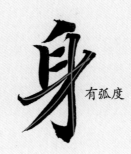
有弧度

罪

上宽

下窄且靠右

安

两撇不平行

倾斜取势
形扁

以点代竖

四

收笔下压

形扁

伐

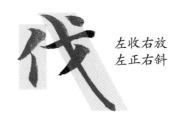

左收右放
左正右斜

三、章法与创作解析

　　作为王羲之家族的后人，智永承继家学，精研书法，集六朝"二王"书学之大成，下启虞、褚等初唐巨匠，是"二王"书学系统中的重要书家。智永曾以王羲之家法书写真草二体《千字文》800本，施于浙东诸寺庙，作为僧众的学书范本。"铁门限""退笔冢"的故事至今传为美谈。

　　《真书千字文》是现存南朝书法作品中字数最多的真书真迹，它完整、准确地保留了"二王"系统的传统技法，是真书书法笔法入门的最佳范本之一，历代书家对其多有赞誉。《真书千字文》笔法清晰，笔势连贯，不仅可以作为楷书的基本训练，也非常有助于从楷书向行书过渡。

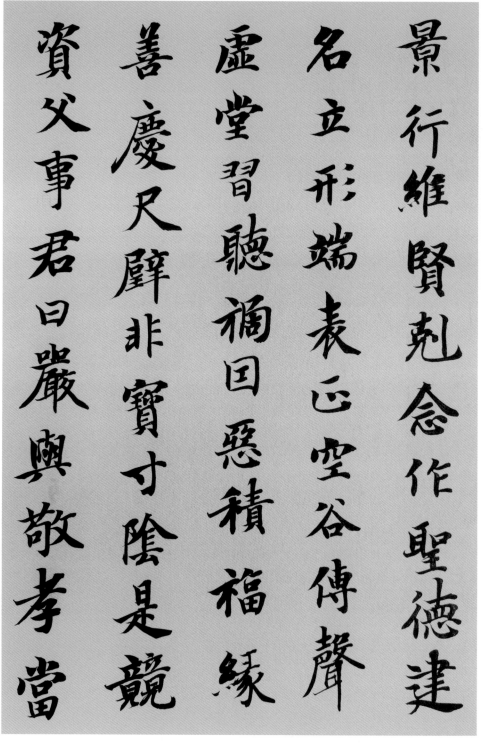

罗宇国节临《真书千字文》

《真草千字文》墨迹原作本是长卷，后装裱成册页，所用纸为抄写经书的浅色硬黄纸，分别用真、草两体书写，一行真书，一行草书，左右对照，计202行，每行10字。通篇章法方面，《真草千字文》不同于常见魏晋法书，既非尺牍，也非表章，与写经形制类似。原作纵有行而横无列，行距疏朗，字距稍小于行距，形成疏密对比，使得整篇作品富有层次感。作品单字根据笔画的多少，大小自然，各尽其态。虽每行字数相同，字字独立，但整篇作品气息贯通，生动有序。

　　学习章法布局和创作，可以用集字的方式作为过渡。集字创作古已有之，如唐代怀仁和尚集王羲之书法而成的《怀仁集王羲之书圣教序》，至今还是学习王羲之书法的必学经典。宋代书家米芾也自称以"集古字"为学习方法。《真书千字文》有一千个不重复的单字，给我们提供了极为丰富的素材，非常适合集字创作。书者书写的下面这幅《陋室铭》，就是集自《真书千字文》。遇到原帖没有的字时，可以选用帖中相关部首，依据原帖风格与法度重新组合，从而达到风格、面貌的统一。章法上也参考原帖，并加以调整，采用纵成行且横成列的布局，表现出一种典雅、清和的整体风格。

　　为使作品面貌更贴近原作，在书写工具和书写材料方面可以尽量"仿古"，以期还原古人当时的书写状态。书者书写这件作品时，毛笔选用的是仿晋唐制式的紫毫笔，爽利劲健；墨选用的是松烟墨；纸张则选用样式与唐人写经的硬黄纸近似的仿古色仿绢纸，这款纸古朴典雅，细节表现力极佳。创作时也可以选用仿古色宣、蜡染笺宣纸、蝉翼毛边纸等七八分熟的作品纸。

　　当代人在书法作品的章法方面多有创新，新样式极其丰富，其中自有可取之处。但书者以为，章法之妙不在新旧，唯在和谐。多向传统经典学习，才能逐渐领悟其中的精髓，提升自己的审美修养，不至于心无定见、盲目跟风，从而最终实现真正的入古出新。

罗宇国　楷书横幅　刘禹锡《陋室铭》

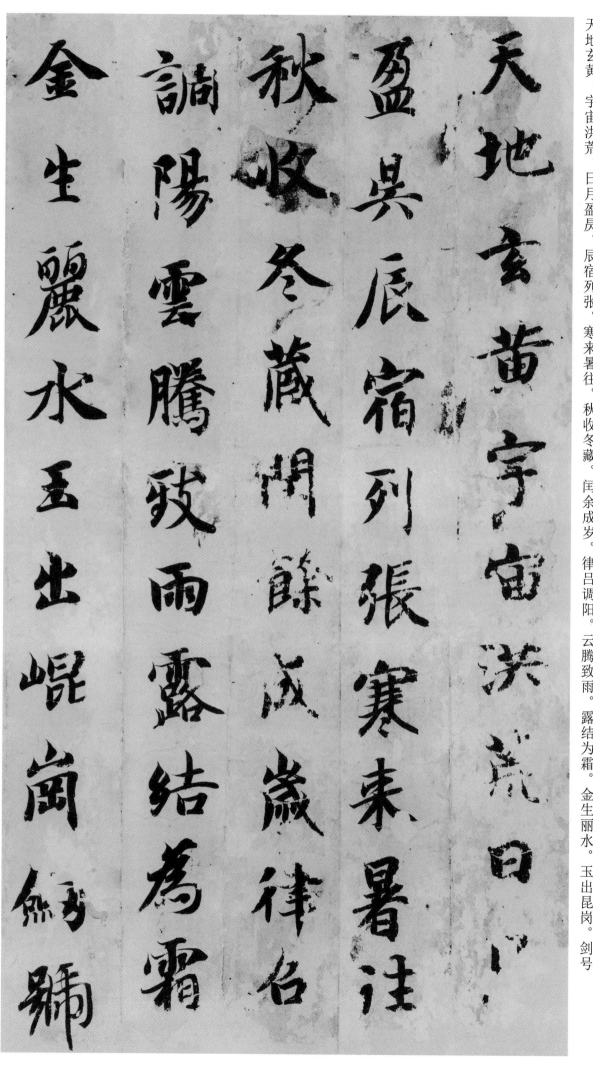

天地玄黄宇宙洪荒日

盈昃辰宿列張寒来暑往

秋收冬藏閏餘成歲律名

謂陽雲騰致雨露結爲霜

金生麗水玉出崐岡劍號

闕珠稱夜光菜重芥薑海鹹河淡鱗潛羽翔龍師火帝鳥官人皇始制文字乃服衣裳推位讓國有虞陶唐弔民伐罪

巨闕。珠称夜光。果珍李柰。菜重芥姜。海咸河淡。鳞潜羽翔。龙师火帝。鸟官人皇。始制文字。乃服衣裳。推位让国。有虞陶唐。吊民伐罪。

周發殷湯坐朝問道垂拱

平章愛育黎首臣伏戎羌

遐迩壹體率賓歸王鳴鳳

在樹白駒食場化被草木

賴及萬方蓋此身髪四大

周发殷汤。坐朝问道。垂拱平章。爱育黎首。臣伏戎羌。遐迩壹体。率宾归王。鸣凤在树。白驹食场。化被草木。赖及万方。盖此身发。四大

五常恭惟鞠養豈敢毀傷

女慕貞絜男效才良知過

必改得能莫忘罔談彼短

靡恃己長信使可覆器欲

難量墨悲絲染詩讚羔羊

五常。恭惟鞠养。岂敢毁伤。女慕贞洁。男效才良。知过必改。得能莫忘。罔谈彼短。靡恃己长。信使可覆。器欲难量。墨悲丝染。诗赞羔羊。

景行維賢　克念作聖　德建
名立　形端表正　空谷傳聲
虛堂習聽　禍因惡積　福緣
善慶　尺璧非寶　寸陰是競
資父事君　曰嚴與敬　孝當

景行维贤。克念作圣。德建名立。形端表正。空谷传声。虚堂习听。祸因恶积。福缘善庆。尺璧非宝。寸阴是竞。资父事君。曰严与敬。孝当

竭力忠則盡命臨深履薄

夙興溫凊似蘭斯馨如松

之盛川流不息淵澄取映

容止若思言辭安定篤初

誠美慎終宜令榮業所基

竭力。忠则尽命。临深履薄。夙兴温凊。似兰斯馨。如松之盛。川流不息。渊澄取映。容止若思。言辞安定。笃初诚美。慎终宜令。荣业所基。

藉甚無竟學優登仕攝職
樂殊貴賤禮別尊卑上和
下睦夫唱婦隨外受傅訓
入奉母儀諸姑伯叔猶子

從政存以甘棠去而益詠

比兒。孔懷兄弟。同氣連枝。交友投分。切磨箴規。仁慈隱惻。造次弗離。節義廉退。顛沛匪虧。性靜情逸。心動神疲。守真志滿。逐物意移。

堅持雅操好爵自縻都邑

華夏東西二京背芒面洛

浮渭據涇宮殿磐欝樓觀

飛驚圖寫禽獸畫綵仙靈

丙舍傍啟甲帳對楹肆筵

設席。鼓瑟吹笙。升阶纳陛。弁转疑星。右通广内。左达承明。既集坟典。亦聚群英。杜稿钟隶。漆书壁经。府罗将相。路侠槐卿。户封八县。

設席鼓瑟吹笙升階納陛弁轉疑星右通廣內左達承明既集墳典亦聚羣英杜稾鍾隸漆書壁經府羅將相路侠槐卿戶封八縣

家給千兵高冠陪輦驅轂

振纓世祿侈富車駕肥輕

策功茂實勒碑刻銘磻溪

伊尹佐時阿衡奄宅曲阜

微旦孰營桓公匡合濟弱

扶傾綺迴漢惠說感武

俊乂密勿多士寔寧晉楚

更霸趙魏困橫假途滅虢

踐土會盟何遵約法韓弊

煩刑起翦頗牧用軍寔精

扶倾。绮回汉惠。说感武丁。俊乂密勿。多士寔宁。晋楚更霸。赵魏困横。假途灭虢。践土会盟。何遵约法。韩弊烦刑。起翦颇牧。用军最精。

宣威沙漠　馳譽丹青　九州
禹跡　百郡秦并　岳宗恒岱
禪主云亭　雁門紫塞　雞田
赤城昆池碣石鉅野洞庭
曠遠綿邈巖岫杳冥治本

宣威沙漠。驰誉丹青。九州禹迹。百郡秦并。岳宗恒岱。禅主云亭。雁门紫塞。鸡田赤城。昆池碣石。巨野洞庭。旷远绵邈。岩岫杳冥。治本

於農務茲稼穡俶載南畝我藝黍稷税熟貢新勸賞黜陟孟軻敦素史魚秉直庶幾中庸勞謙謹勅聆音察理鑑貌辯色貽厥嘉猷

于农。务兹稼穑。俶载南亩。我艺黍稷。税熟贡新。劝赏黜陟。孟轲敦素。史鱼秉直。庶几中庸。劳谦谨敕。聆音察理。鉴貌辩色。贻厥嘉猷。

勉其祗植。省躬讥诫。宠增抗极。殆辱近耻。林皋幸即。两疏见机。解组谁逼。索居闲处。沉默寂寥。求古寻论。散虑逍遥。欣奏累遣。戚谢

勉其祗植省躬譏誡寵增
杭極殆辱近耻林皋幸即
兩疏見機解組誰逼索居
閑寮沉默寂寥求古尋論
散慮逍遙欣奏累遣慼謝

歡招渠荷的廳園莽抽徠

枇杷晚翠梧桐早彫陳根

委翳落葉飄颻遊鵾獨運

淩摩絳霄耽讀翫市寓目

囊箱易輶攸畏屬耳垣墻

欢招。渠荷的历。园莽抽条。枇杷晚翠。梧桐早凋。陈根委翳。落叶飘飖。游鵾独运。凌摩绛霄。耽读玩市。寓目囊箱。易輶攸畏。属耳垣墙。

具膳湌飯適口充膓飽飫
享宰飢厭糟糠親戚故舊
老少異粮妾御績紡侍巾
帷房紈扇員潔銀燭煒煌
晝眠夕寐藍筍象床絃歌

具膳餐饭。适口充肠。饱饫享宰。饥厌糟糠。亲戚故旧。老少异粮。妾御绩纺。侍巾帷房。纨扇员洁。银烛炜煌。昼眠夕寐。蓝笋象床。弦歌

酒讌接杯舉觴矯手頓足

悅豫且康嫡後嗣續祭祀

蒸嘗稽顙再拜悚懼恐惶

牋牒簡要顧荅審詳骸垢

想浴執熱願涼驢騾犢特

酒宴。接杯举觞。矫手顿足。悦豫且康。嫡后嗣续。祭祀蒸尝。稽颡再拜。悚惧恐惶。笺牒简要。顾答审详。骸垢想浴。执热愿凉。驴骡犊特。

骇跃超骧。诛斩贼盗。捕获叛亡。布射辽丸。嵇琴阮啸。恬笔伦纸。钧巧任钓。释纷利俗。并皆佳妙。毛施淑姿。工颦研笑。年矢每催。羲晖

骇躍超驤誅斬賊盜捕獲

叛亡希射遼丸嵇琴阮嘯

恬筆倫紙鈞巧任釣釋紛

利俗並皆佳妙毛施淑姿

工顰研咲年矢每催羲暉